名碑名帖傳承系列

曹全碑

孫寶文 編

吉林文史出版社

名碑名帖傳承系列

曹全碑

君諱全字景完敦煌效穀人也其先蓋周之冑武王秉乾之機翦伐殷商既定爾勳福祿攸

君諱全字景完敦

煌效穀人也其光

蓋周之冑武王秉

乾之機翦伐殷商

既定爾勳福祿攸

同封弟叔振鐸于曹國因氏焉秦漢之際曹參夾輔王室世宗廓土斥竟子孫遷于雍州之

子 室 之 曹 同
孫 世 際 圖 封
遷 宗 曹 氏 叔
于 廓 粲 爲 振
雉 士 夾 秦 鐸
州 斥 輔 漢
 竟 王

爲雄君高祖父敏

煌枝公業布煌

敢居隴西或家

在安定或處武

郊分止右扶風

郊分止右扶風或在安定或處武都或居隴西或家敦煌枝分葉布所在爲雄君高祖父敏

舉孝廉武威長史巴郡胸忍令張掖居延都尉曾祖父述孝廉謁者金城長史夏陽令蜀郡

長史

夏陽令蜀郡

述孝廉廉者全城

居延都尉曹祖父

己君胸忍令張掖

舉孝廉武威長史

西部都尉祖父鳳孝廉張掖屬國都尉丞右扶風隃麋侯相金城西部都尉北地太（大）守父琫

賢極德早少

孝炎君世貫

之緯重是名

性無齔以州

根文好位郡

生不學不不

於綜甄副奉

少貫名州郡不幸早世是以位不副德君童齔好學甄極墨緯無文不綜賢孝之性根生於

心收養季祖母供事繼母先意承志存亡之敬禮無遺闕是以鄉人爲之諺曰重親致歡曹

誕產闕宛事心
曰是亡繼收
重以之母養
親鄉敬先季
駭人禮意祖
跌爲無意母
曹之遺先供

景完易世載德不隕其名及其從政清擬夷齊直慕史魚歷郡右職上計掾史仍辟涼州常

掾	魚	清	隕	景
史	歷	擬	其	完
仍	郡	夷	名	易
辟	右	齊	及	世
涼	職	直	其	載
州	上	慕	從	德
常	計	史	政	不

為治中別駕紀綱
萬里朱紫不謬出
典諸郡彈枉糾邪
貪暴洗心同僚服
德遠近憚威建寧

職貢君興師

德敕父墓位不供

馬時疏勒國王和

中拜西域戊部司

二年舉孝廉除郎

二年舉孝廉除郎中拜西域戊部司馬時疏勒國王和德弒父篡位不供職貢君興師征討

有兖膿之仁分醪之惠攻城野戰謀若涌泉威牟諸賁和德面縛歸死還師振旅諸國禮遺

陆 和 赞 之 有
捴 德 涌 惠 膿
旅 面 泉 攻 之
諸 縛 威 野 仁
圖 歸 牟 戰 分
禮 死 諸 謀 醪
貴 還 賁

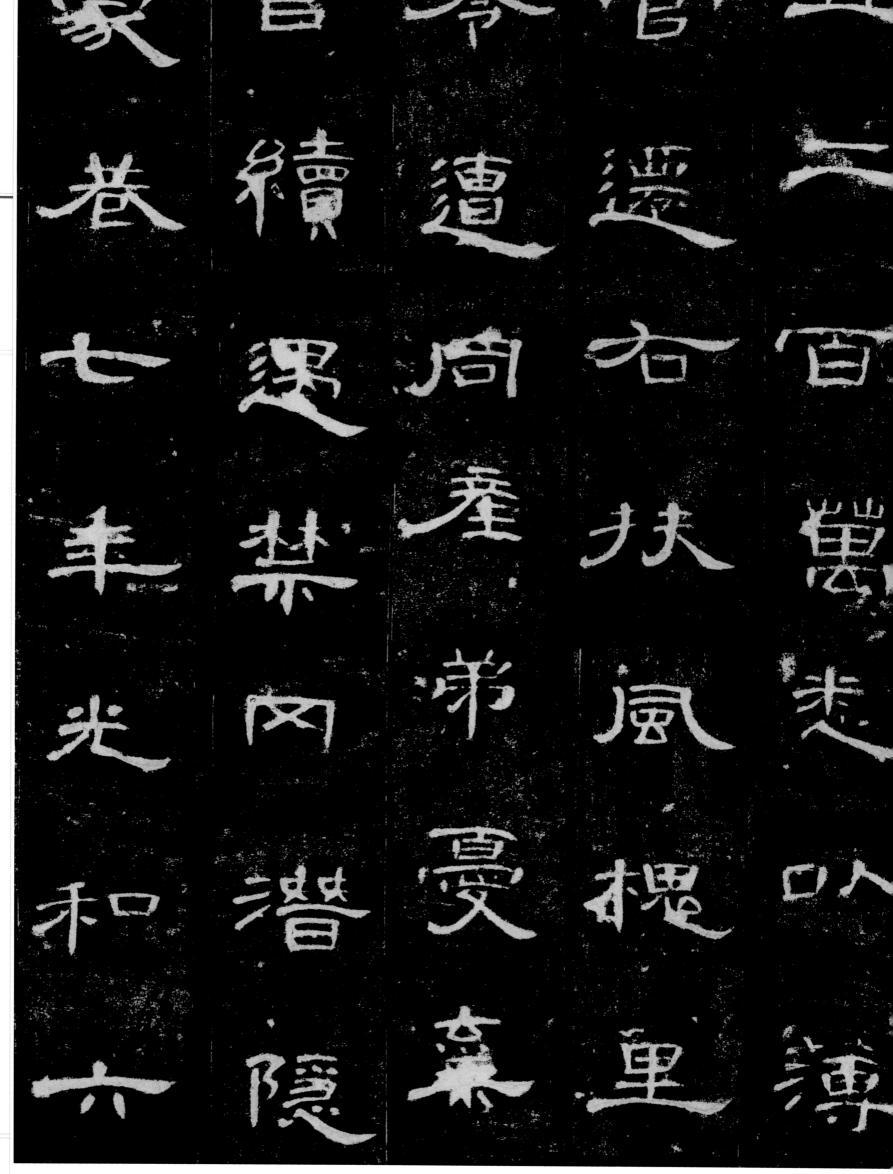

年復舉孝廉七年三月除郎中拜酒泉祿福長訦賊張角起兵幽冀兗豫荊楊同時并動而

荊楊宜徐並動而

角起海幽裏盜豫

衆祿福長訦咸張

三月陰郎中拜酒

丰莫舉孝廉七酒

縣民郭家等復造逆亂燔燒城寺萬民騷擾人裹不安三郡告急羽檄仍至于時聖主諮諏

縣民郭家等

進殿燔燒城寺萬

民騷擾人裹不良

三郡告急羽檄仍

吾于候聖主諮諏

造

畢雋交王敞王畢

本根遂訪故故商

爐芰夷殘逬絕其

拜郃陽令收合

群僚咸曰君哉轉

群僚咸曰君哉轉拜郃陽令收合餘爐芰夷殘逬絕其本根遂訪故老商量俊（僚）芰王敞王畢

等恤民之要存慰高年撫育鰥寡以家錢糴米粟賜瘁盲大女桃斐等合七首藥神明膏親

七首

皆大

家錢

高丰

恤民之要孝慰

藥

文

糴米

撫育

親

神

桃

棄

鰥

明

斐

賜

寡

要

膏

等

瘁

烹

親

合

瘁

盲

羊離亭部吏王

者之流強負反者如雲

之流甚於置郵百姓緥

者咸蒙瘳悛慐政

程横等賦與有疾

至離亭部吏王宰程横等賦與有疾者咸蒙瘳悛惠政之流甚於置郵百姓緥負反者如雲

戢治廥屋市肆列陳風雨時節歲獲豐年農夫織婦百工戴恩縣前以河平元年遭白茅谷

平元

丞戴恩縣前以

豐年襄

陳風雨時

夫織婦

遭白家吉

縣前以河

賣曾

屋市肆

水災害退於戌亥之間興造城郭是後舊姓及脩身之士官位不登君乃閔縉紳之徒不濟

閔
縉
紳
之

不

濟

空
官
位
不
登
君
乃

後
奮
娃
及
脩
身
之

之
間
興
造
城
郭
是

水
災
害
退
扵
戌

亥

開南寺門承望華岳（嶽）鄉明而治庶使學者李儒樂規程寅等各獲人爵之報廓廣聽事官舍

報　寅　學　嶽　開

廓　等　者　鄉　庠

廣　各　李　明　寺

聽　獲　儒　而　門

事　人　藥　治　承

官　爵　槼　庶　學

舍　之　程　使　業

王畢　下　出　讓　廷
薄　掾　民　朝　曹
王　王　役　覲　廊
　　敞　不　之　閤
王　錄　時　階　外
歷　事　門　費　降
戶　掾　下　不　揖

廷曹廊閣（閤）合升降揖讓朝覲之階費不出民役不干時門下掾王敞錄事掾王畢主薄王歷戶

曹掾秦尚功曹史王纈等嘉慕奚斯考甫之美乃共刊石紀功其辭曰懿明后德義章貢王

明　右　奈　王　曹

后　紀　甫　纈　掾

德　功　之　等　秦

義　其　美　嘉　尚

章　辭　乃　慕　功

貢　曰　共　冥　史

王　懿　刊　斯　其

庶　安　槐　紀　特
征　殊　里　嗟　愛
鬼　亢　感　逆　命
方　還　孔　賊　理
威　師　懷　燔　殘
布　旅　赴　城　圮
烈　臨　喪　市　芟

廷征鬼方威布烈安殊亢還師旅臨槐里感孔懷赴喪紀嗟逆賊燔城市特受命理殘圮芟

不臣寧黔首繕官寺開南門闕嵯峨望華山鄉明治惠沾渥吏樂政民給足君高升極鼎足

足	沾	足	奇	不
君	渥	半	開	臣
高	吏	山	宇	寧
升	樂	鄉	門	黔
極	政	明	闕	首
鼎	民	治	嵯	繕
足	給	惠	峨	官

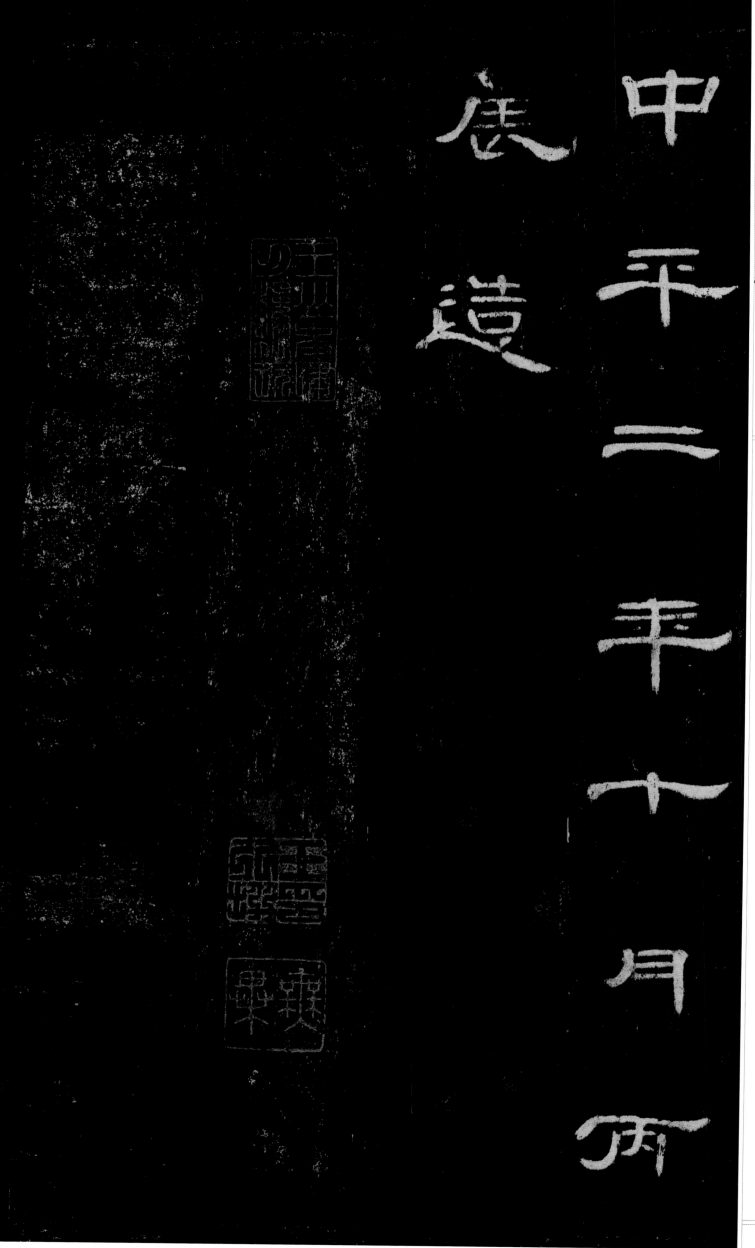

中平二年十月丙辰造

君諱全字景完敦
煌效穀人也其先
蓋周之胄武王秉
乾之機翦伐殷商
既定爾勲福禄攸

同封弟叔振鐸于
曹國因氏焉秦漢
之際曹參夾輔王
室世宗廓土斥竟
子孫遷于雍州之

郊分止右扶風或
在安定或處武都
或居隴西或家敦
煌枝分葉布所在
為雄君高祖父敏

舉孝廉武威長史
巴郡朐忍令張掖
居延都尉曾祖父
述孝廉謁者金城
長史夏陽令蜀郡

西部都尉祖父鳳
孝廉張掖屬國都
尉承右扶風隃麋
侯相金城西部都
尉北地太守父琫

少貫名州郡不幸
早世是以位不副
德君童齔好學甄
極毖緯無文不綜
賢孝之性根生於

心收養季祖母供
事繼母先意承志
存亡之敬禮無遺
闕是以鄉人為之
諺曰重親致歡曹

景完易世載德不
隕其名及其從政
清擬夷齊直慕史
魚歷郡右職上計
掾史仍辟涼州常

為治中別駕紀綱
萬里朱紫不謬出
典諸郡彈枉糾邪
貪暴洗心同僚服
德遠近憚威建寧

二年舉孝廉除郎
中拜西域戊部司
馬時疏勒國王和
德載父慕位不供
職貢與師旅討

有充朧之仁加釀
之東攻城野戰謀
茖泉盛羊諸賞
和德面縛歸元還
陸振旅諸圖禮遺

且二百萬悲吳薄
官還右扶風攬里
令遷尚產弟憂棄
官續遷禁內潛隱
家巷七年光和六

未漢舉孝廉七年
三月除郎中拜酒
泉祿福長畝張
角起延囊范豫
荊楊軍時並動而

縣民郭家等遏造
進亂燔燒城寺萬
民駒摄人衰不要
三郡岩急羽檄仍
至子孫聖王謡諫

羣僚感曰君救轉
拜部陽令收合餘
爐艾夷殘進絕其
本根遂訪故走商
單儔艾王敬王軍

奇恒民之要存慰
高年撫育解寃以
家錢糴米棄賜痒
官大文桃發合
七苩藥神明膏親

至離亭部史王宰
程橫等縣與有疾
者咸豪療悅惠政
之流其於堂郵百
姓絲負及者如雲

最治廬屋市肆列
陳風雨時官藏獲
豐年震夫織婦百
父蘇恩縣前吏河
來元年遺自蒙吉